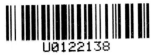
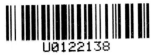

釋文

① 入平鄉嘉禾二年稅米二斛胄畢三嘉禾二年十二月六日中竹丘烝參關邸閣董基付三州倉吏鄭黑受

② 右平鄉入稅米合二百六十六斛四斗□升

③ 入樂鄉嘉禾二年稅米十三斛七斗胄畢三嘉禾二年十二月七日下象丘梁義關邸閣董基付三州倉吏鄭黑受

④ 入東鄉嘉禾二年稅米三斛六斗胄畢三嘉禾二年十二月六日舞丘黃溺關邸閣董基付三州倉吏鄭黑受

⑤ 縣元年領具錢卅八萬七千收佰六萬八千二百九十四錢與本通合卅

⑥ 入□鄉嘉禾二年稅米四斛五斗胄畢三嘉禾二年十二月十日略丘男子潘和關邸閣董基付三州倉吏鄭黑受

⑦ 縣元年領大女劉綺藏具錢二萬四千收佰錢四千二百卅五

三國　吳・①②③④⑥入米付受簿　⑤⑦收佰錢簿
湖南長沙走馬樓出土　竹簡

1

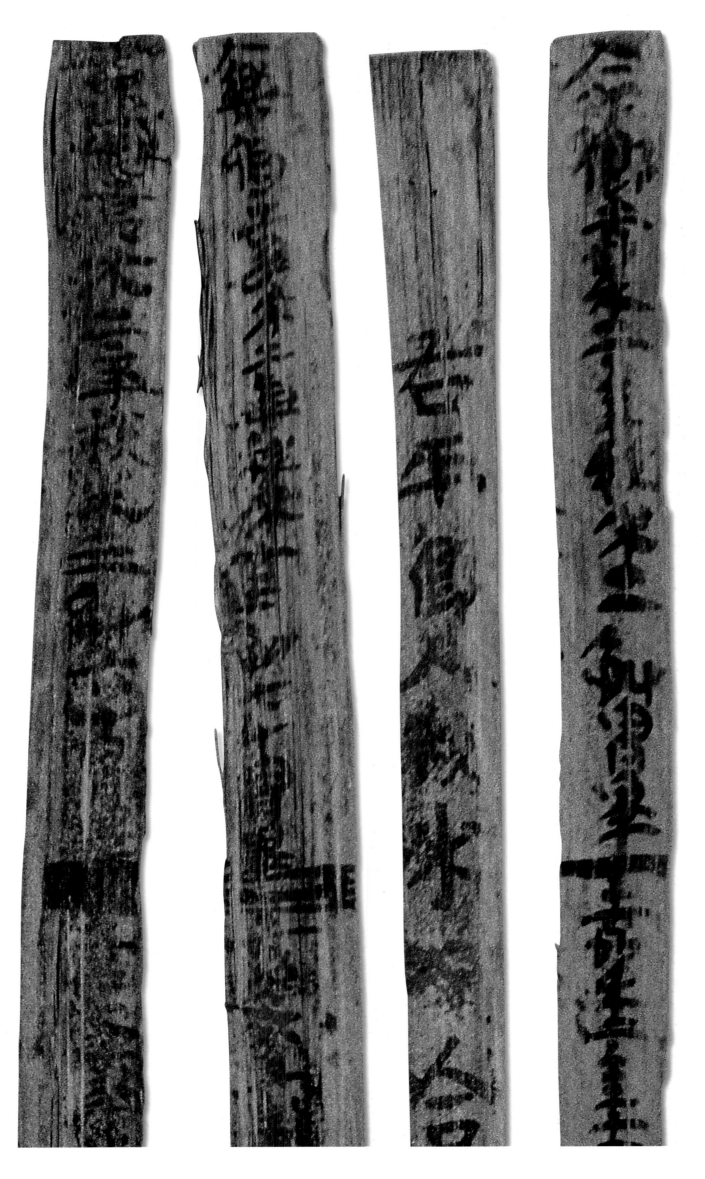

入米付受簿、收佰錢簿　（局部）

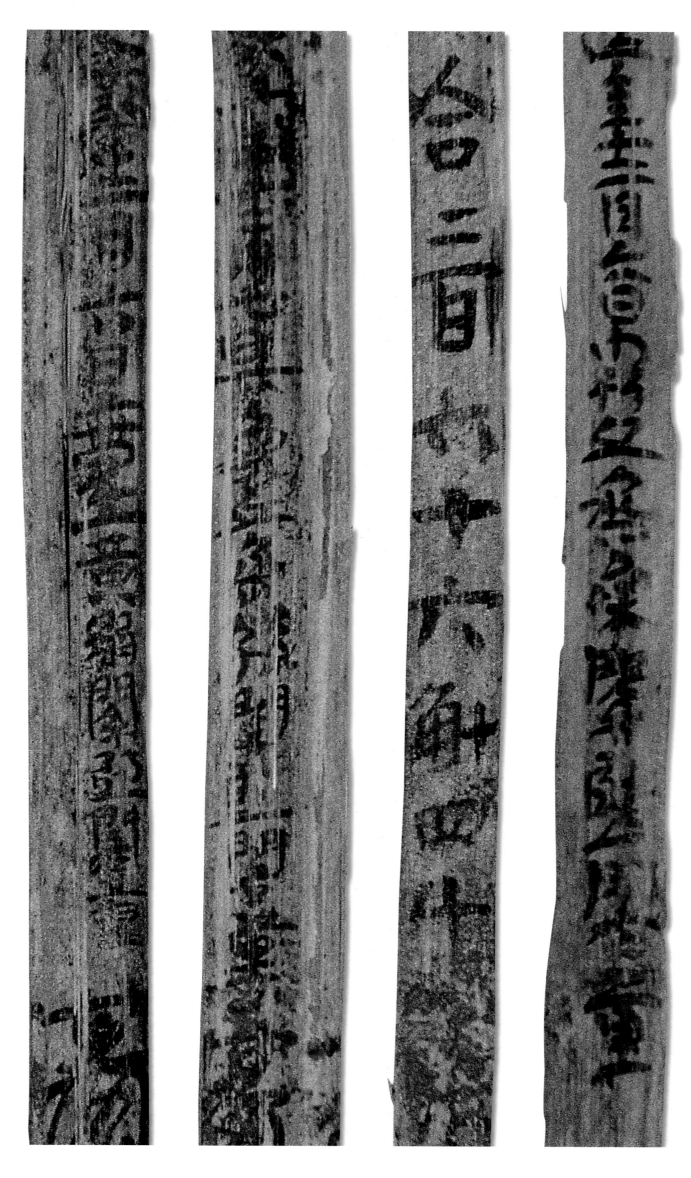

入米付受簿、收佰錢簿 　（局部）

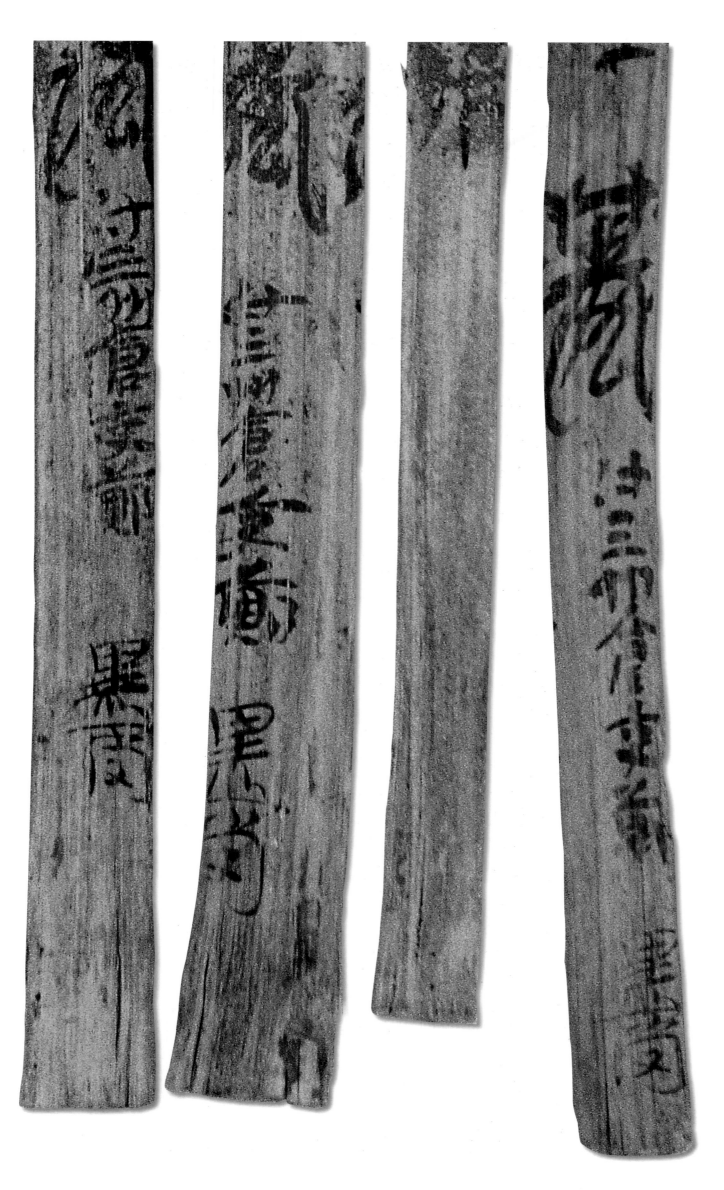

入米付受簿、收佰錢簿　（局部）

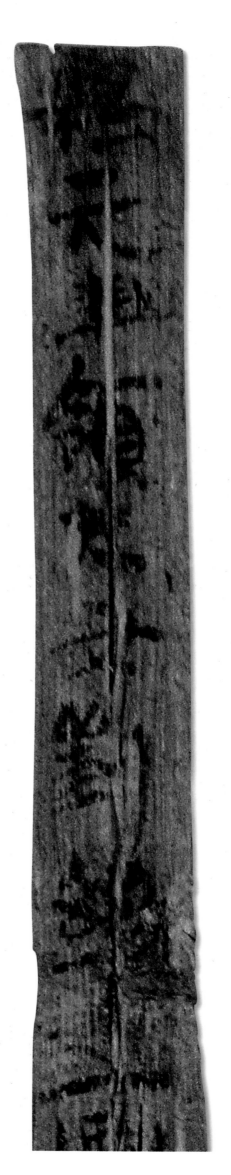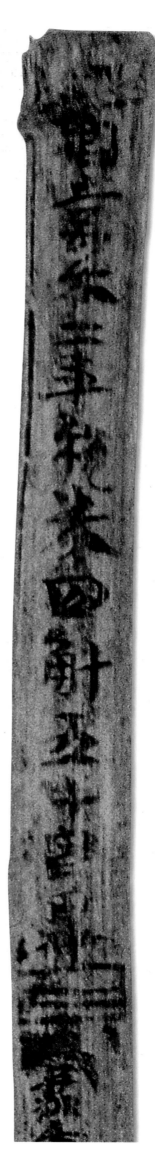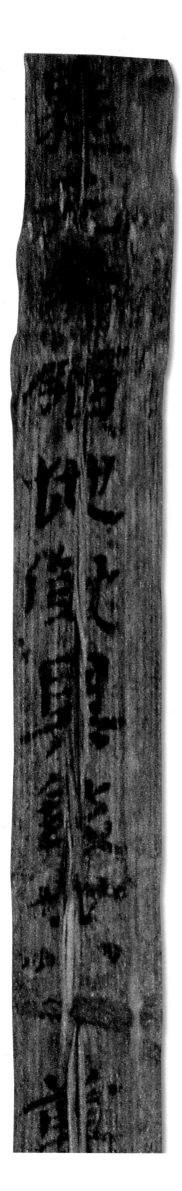

入米付受簿、收佰錢簿　（局部）

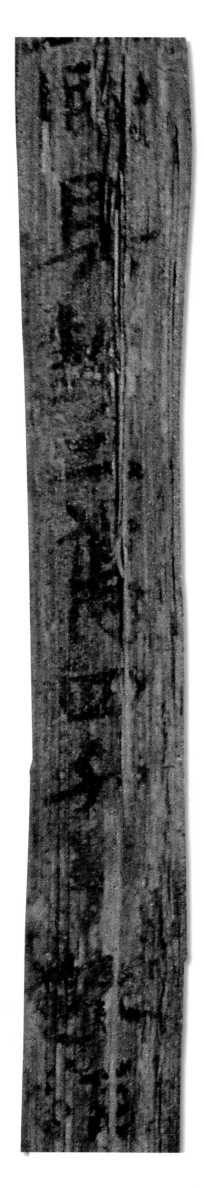
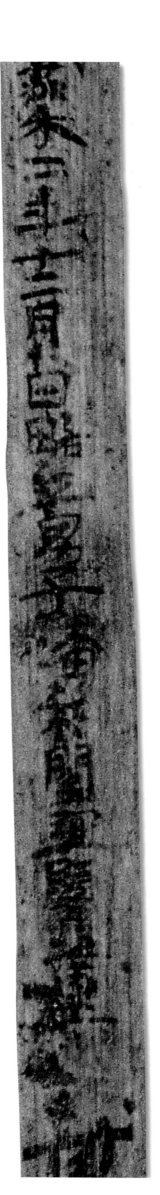
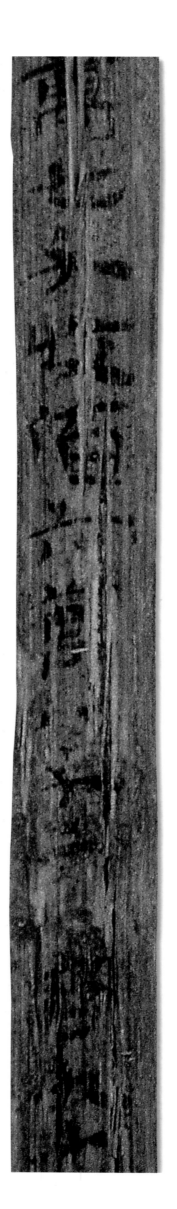

入米付受簿、收佰錢簿　（局部）

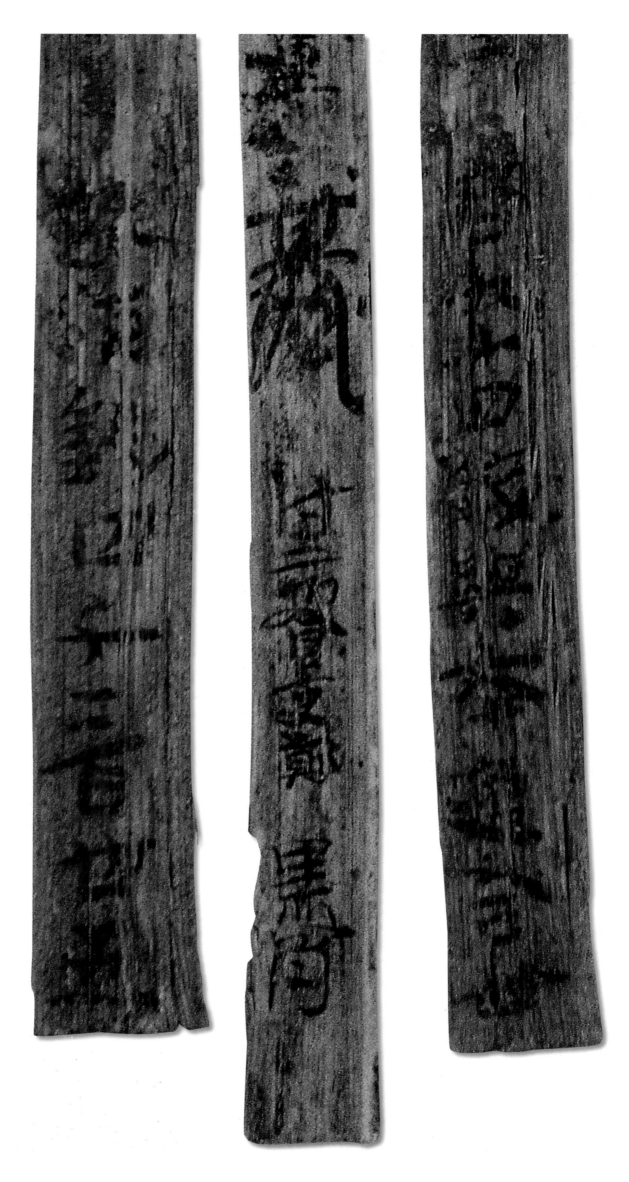

入米付受簿、收佰錢簿　（局部）

釋文

① 出桑鄉嘉禾元年稅禾米六斛　其三石五斗米　其二石五斗禾　嘉禾二年四月十七日主薄郭宋付夫與丘大男李猜守錄

② 入都鄉還二年所貸嘉禾元年稅米十八斛⊒嘉禾二年五月七日□棽丘男子羅稚黄舍關邸閣李嵩付倉吏黄諱吏潘慮

③ 出桑鄉嘉禾元年租米四斛五斗　其一石五斗佃吏米　⊒嘉禾二年四月十六日鄉吏劉平付何丘男子由□守

④ 出桑鄉嘉禾元年租米三斛　其二石租米　⊒嘉禾二年四月十六日鄉吏劉平付夫與丘男子黄困守

⑤ 入中鄉嘉禾元年稅米還米三斛⊒嘉禾二年一月十四日緒中丘大男鄧蔣關邸閣董基付三州倉吏黄諱潘慮

⑥ 入廣成鄉嘉禾二年稅米二斛胃畢⊒嘉禾二年十二月二日平陽丘呂曼關邸閣董基付三州倉吏黄諱潘慮

⑦ 入平鄉嘉禾二年火種租米二斛胃畢⊒嘉禾二年十二月十二日僕丘李牧關邸閣董基付倉吏鄭黑受

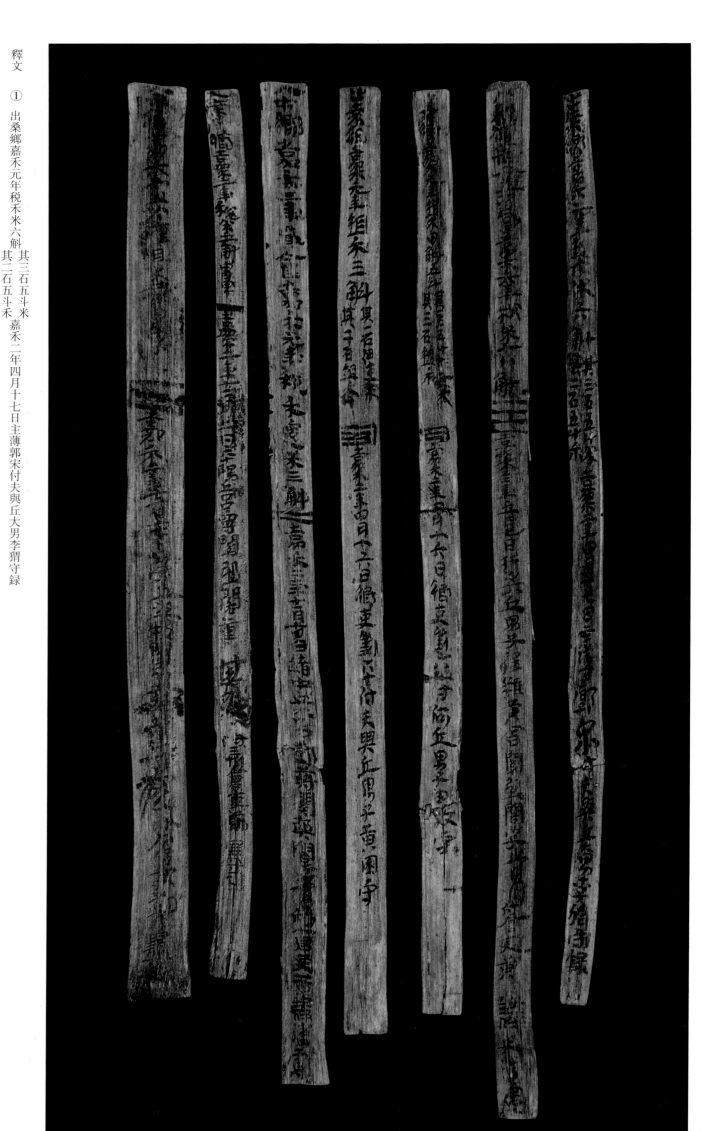

三國　吳・出入禾米付受簿
湖南長沙走馬樓出土　竹簡

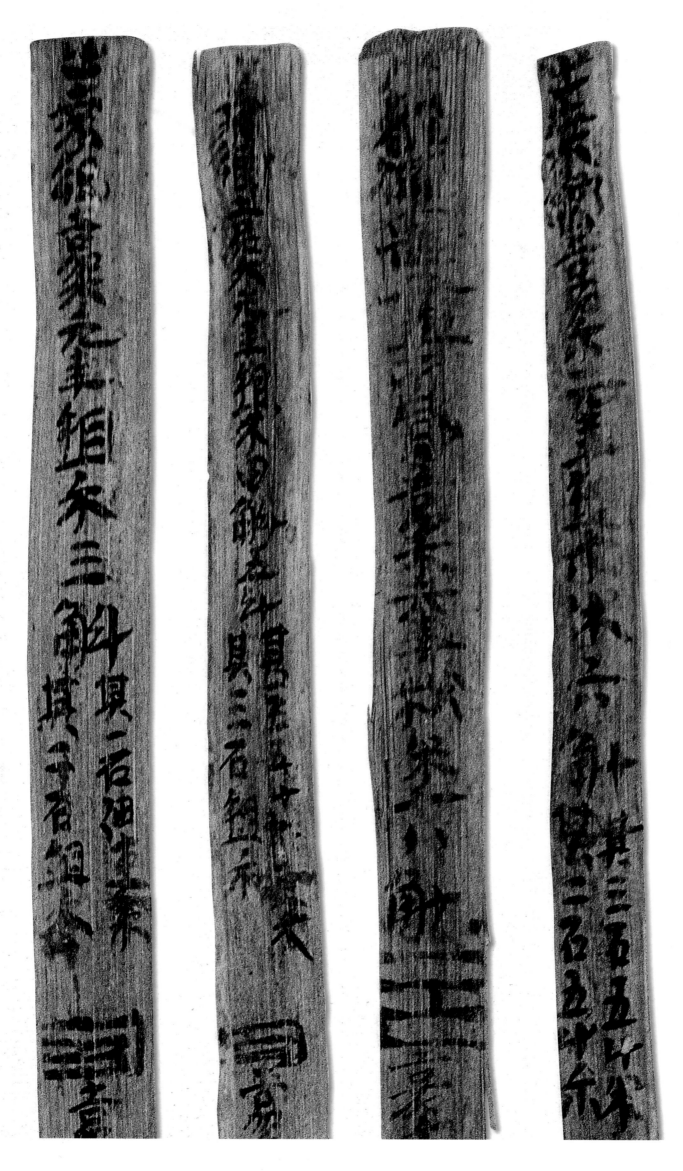

出入米付受簿、收佰錢簿　（局部）

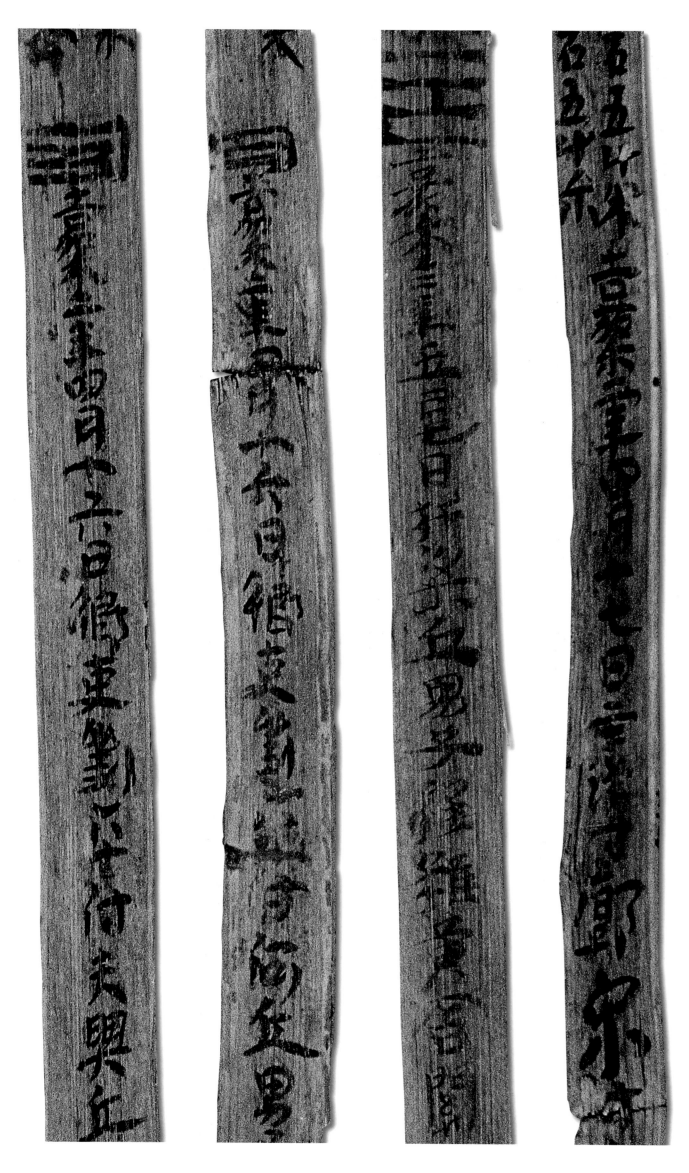

出入禾米付受簿 （局部）

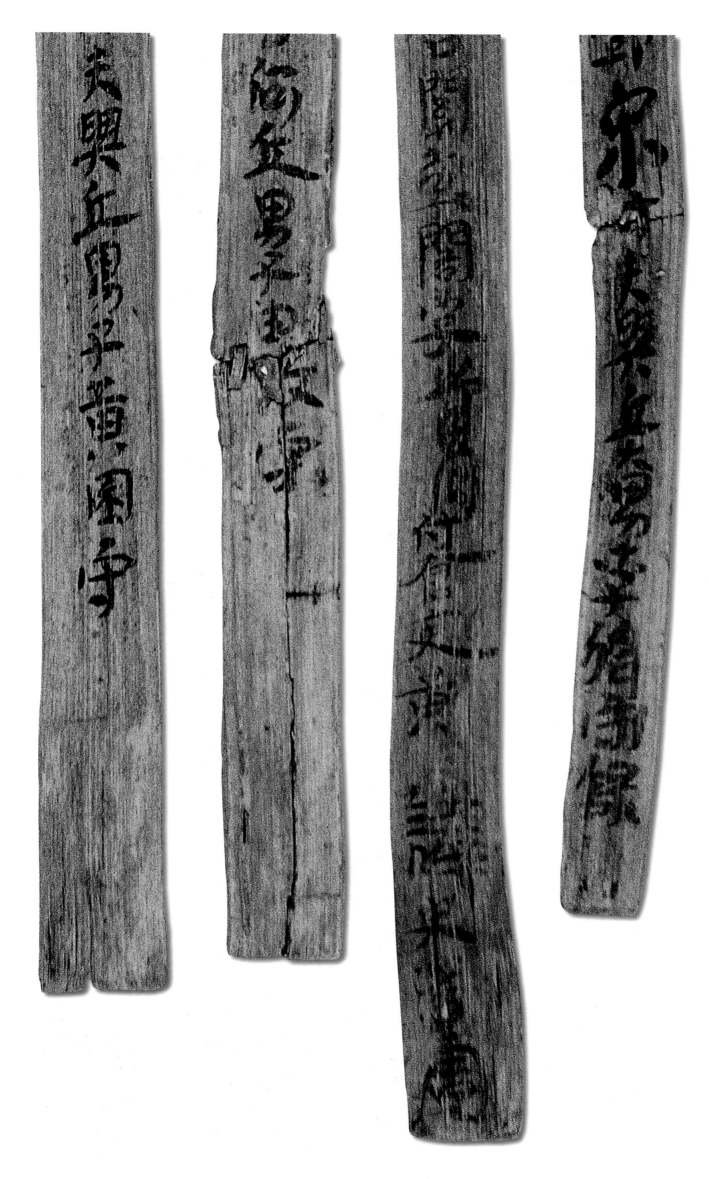

出入禾米付受簿 （局部）

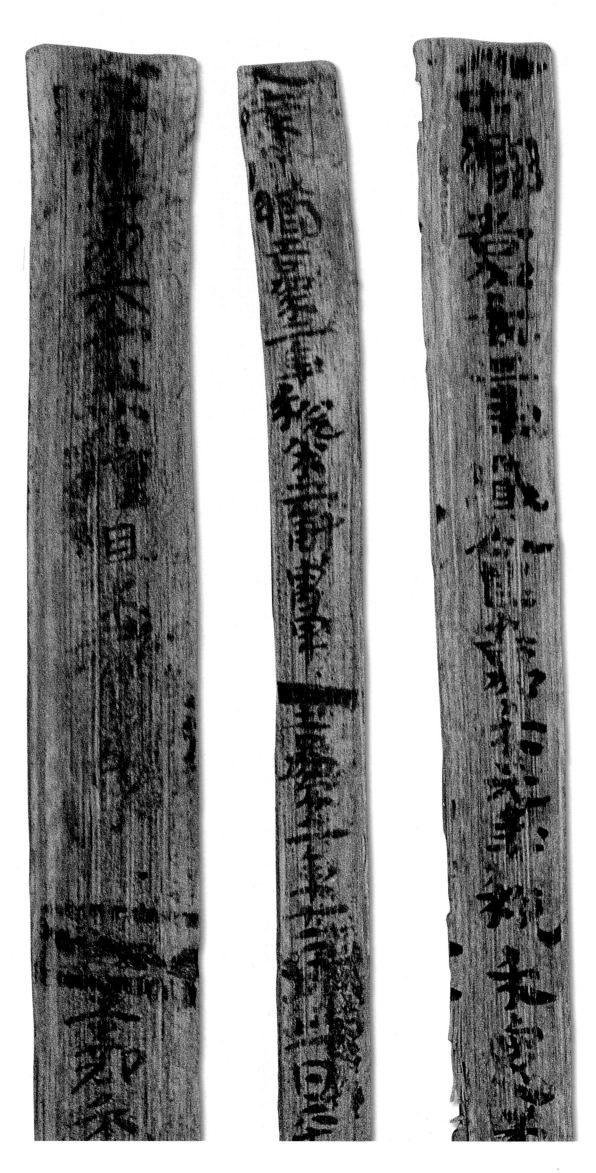

出入禾米付受簿　（局部）

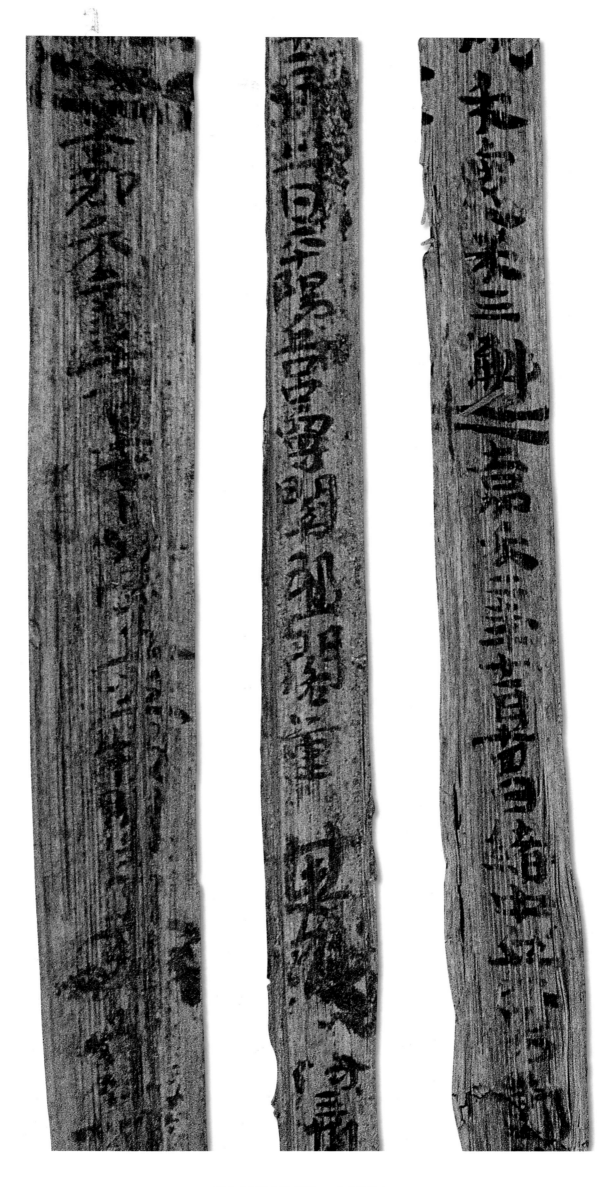

出入禾米付受簿 （局部）

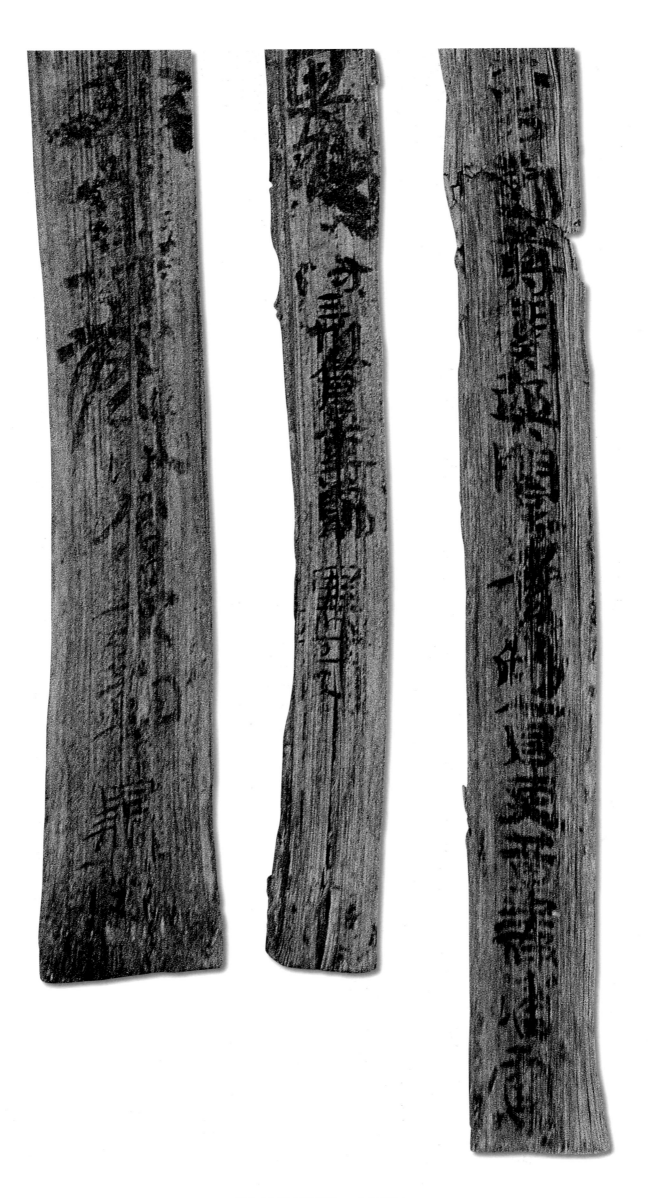

出入禾米付受簿 （局部）

① 入廣成鄉嘉禾二年稅米五斛冑畢三䒭嘉禾二年十二月廿八日寇丘鄧盡關壁閣董基付三州倉吏鄭黑受

② 入平鄉嘉禾二年火種租米一斛二斗冑畢三䒭嘉禾二年十二月一日平樂丘梅鹿關邸閣董基付三州倉吏鄭黑受

③ 領二年粢租米三百六十二斛一升運集中倉付吏黃諱潘慮

④ 其十二斛付醴陵漉浦倉吏周進

⑤ 其一千七百一十七斛八斗八升付吏三業蔡黑給稟所

⑥ 其六萬三千廿斛一斗六升付邸閣李嵩倉吏黃諱潘慮

⑦ 入平鄉嘉禾二年租米二斛冑畢三䒭嘉禾二年十二月廿一日盡丘李佳關邸閣董基付倉吏鄭黑受

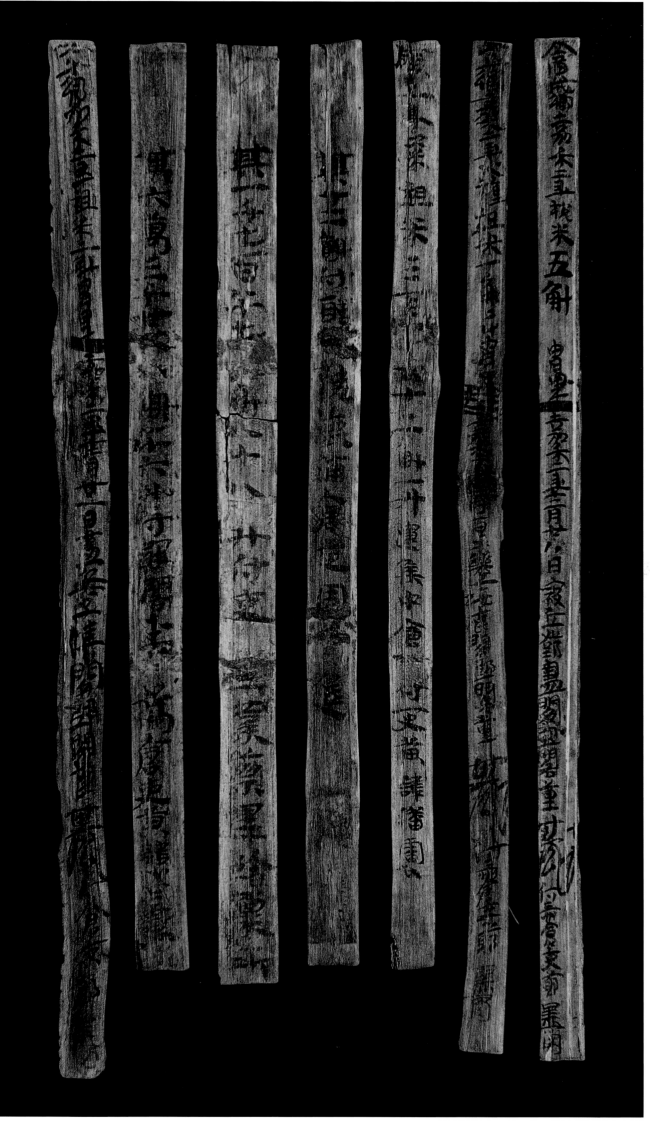

三國　吳・租稅米入領付受簿
湖南長沙走馬樓出土　竹簡

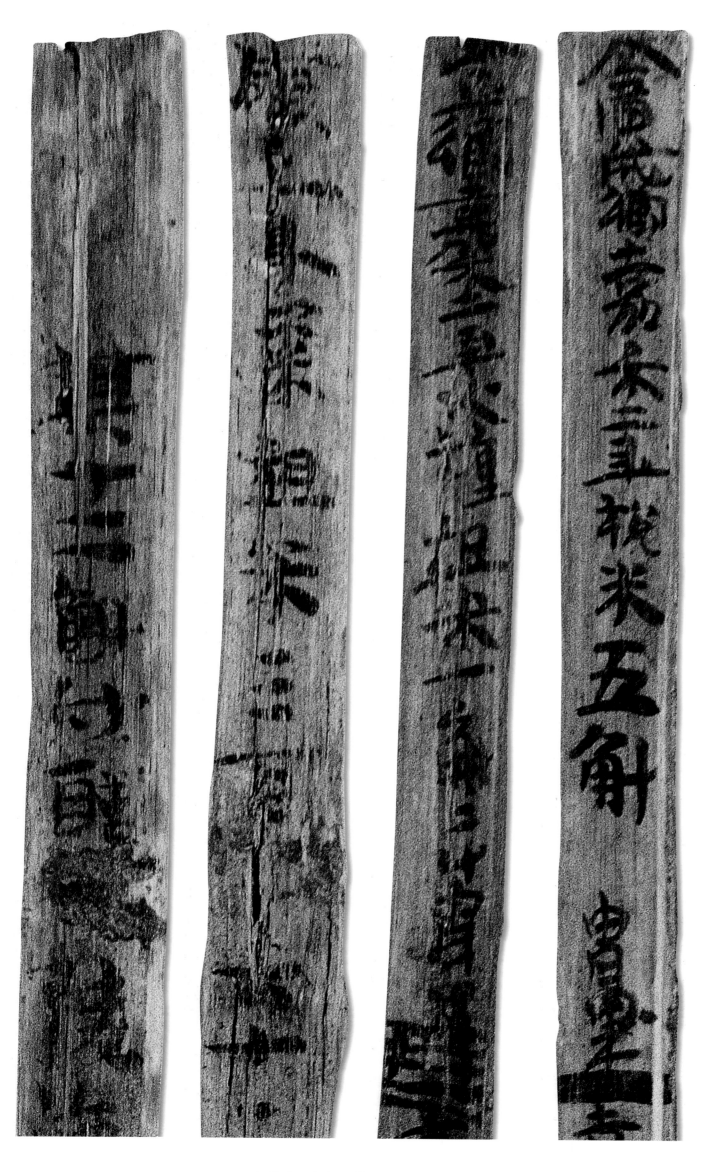

租税米入領付受簿　（局部）

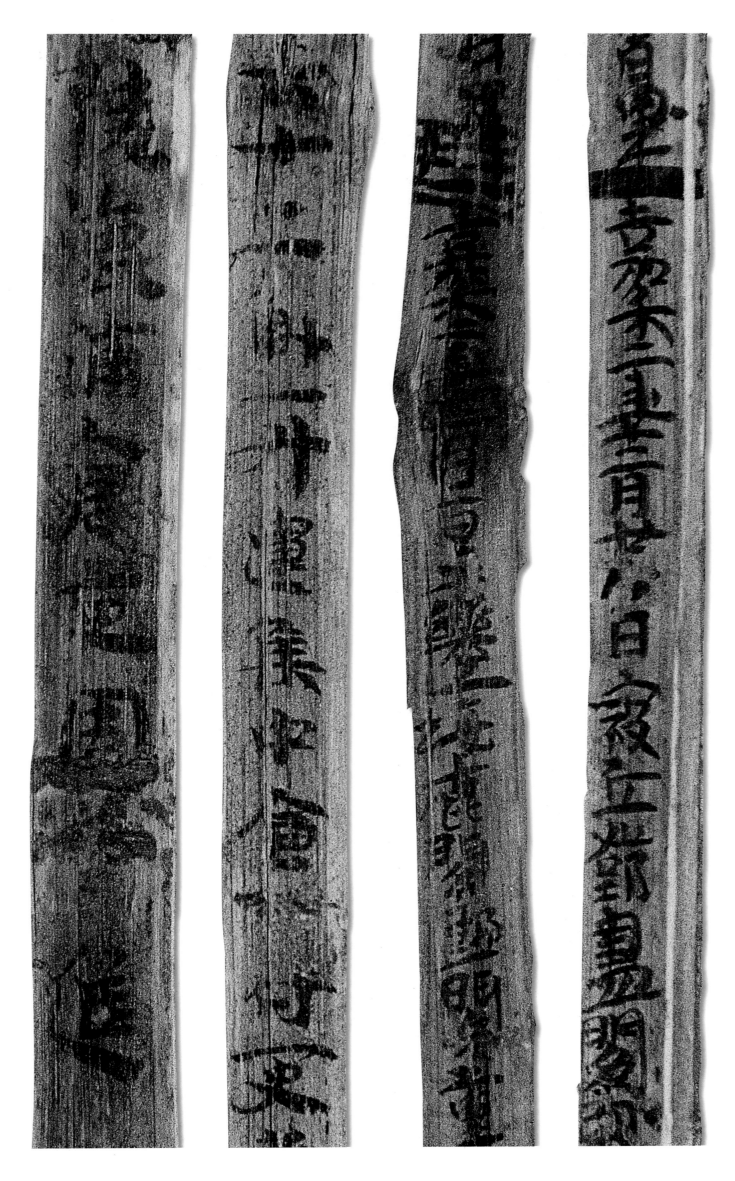

租税米入領付受簿 （局部）

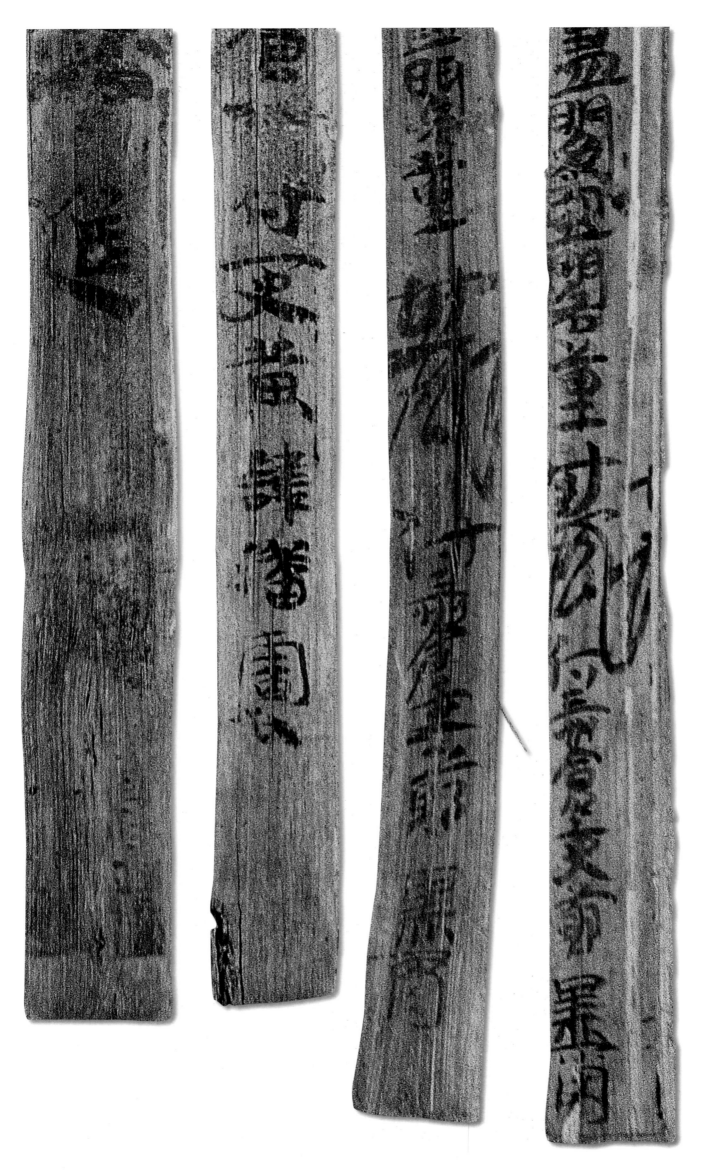

租税米入領付受簿　（局部）

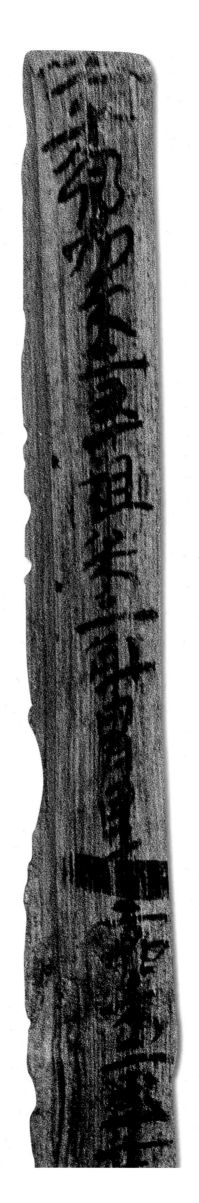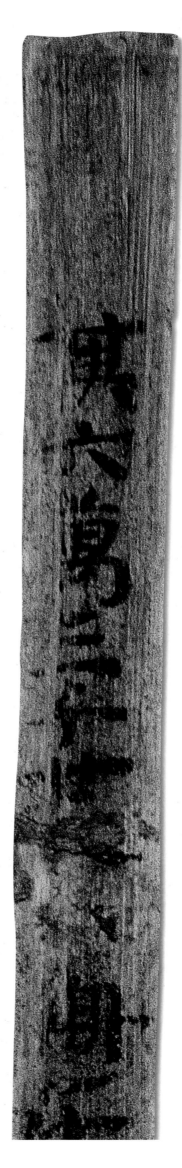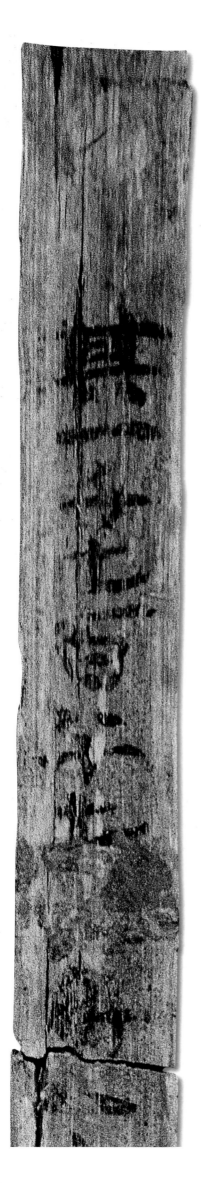

租税米入領付受簿 （局部）

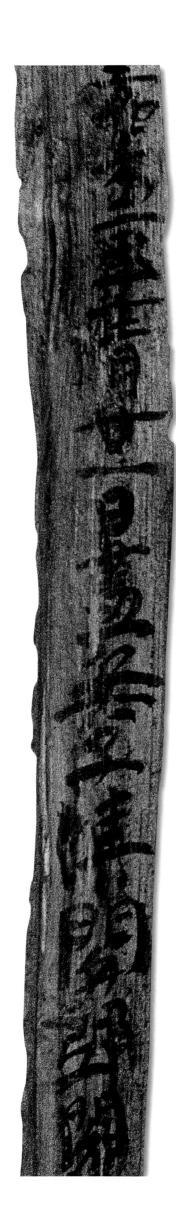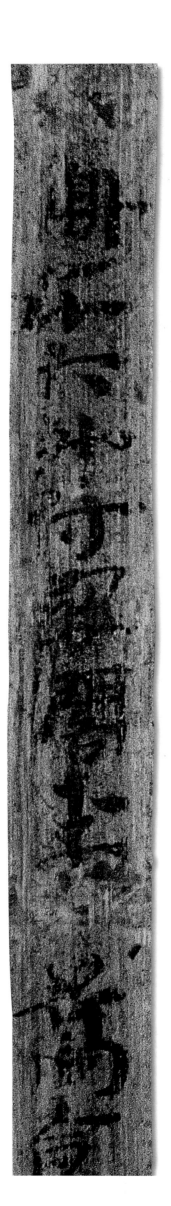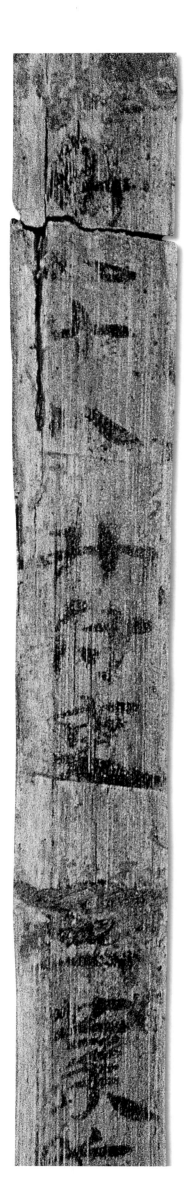

租税米入領付受簿　（局部）

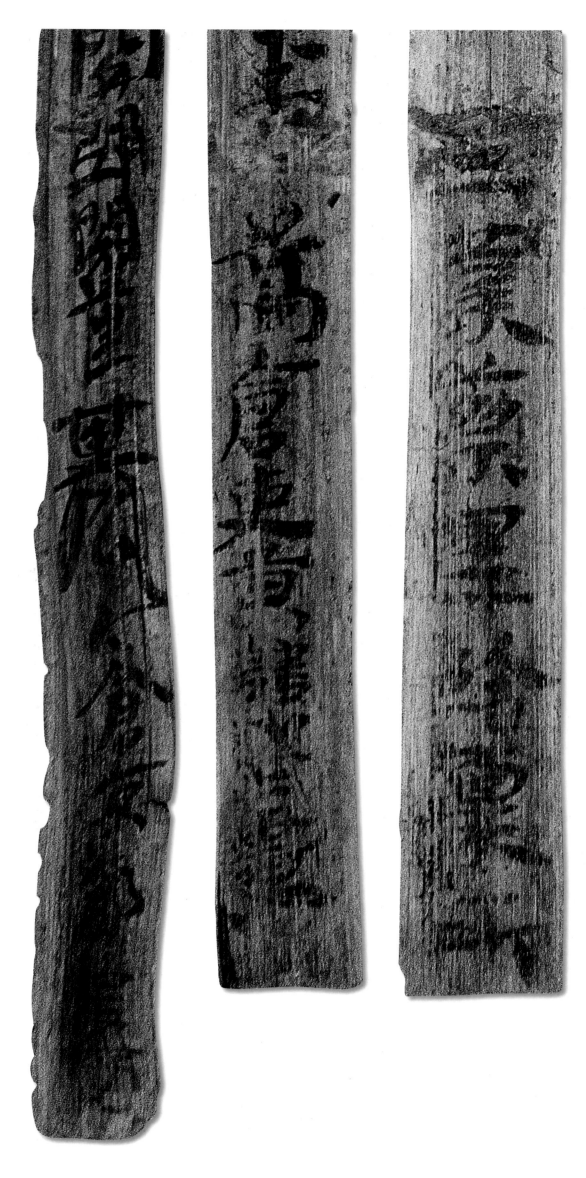

租税米入領付受簿　（局部）

① 入東鄉嘉禾二年稅米七斛胄畢三嘉禾二年十二月十一日湅丘縣吏劉恒關壄閣董基付三州倉吏鄭黑受

② 入廣成鄉嘉禾二年火種租米二斛二斗三嘉禾二年十二月十八日榜丘吳合關壄閣董基付三州倉吏鄭黑受

③ 入桑鄉嘉禾二年稅米廿斛胄畢三嘉禾二年十二月廿六日何丘殷達關壄閣董基付三州倉吏鄭黑受

④ 入東鄉嘉禾二年稅米卅五斛胄畢三嘉禾二年十二月三日吳昌楮丘烝壹關壄閣董基付三州倉吏鄭黑受

⑤ 入東鄉嘉禾二年租米三斛七斗八升胄畢三嘉禾二年十二月廿五日甚丘縣吏趙當關壄閣董其付三州倉吏鄭黑受

⑥ 入西鄉嘉禾二年稅米二斛二斗三嘉禾二年十二月七日旱丘大女謝系關邸閣董基付三州倉吏鄭黑受

⑦ 入廣成鄉嘉禾二年火種租米二斛二斗儀畢三嘉禾二年十二月廿八日溝丘烝堂關壄閣董基付三州倉吏鄭黑受

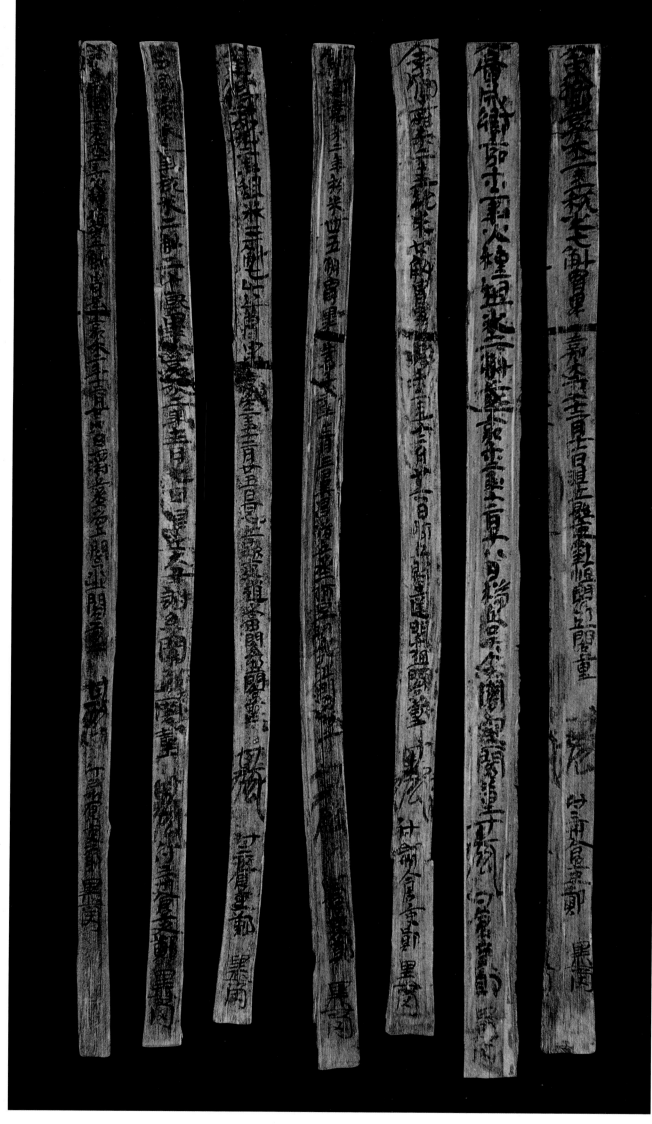

三國　吳・吏民入租稅米付受簿

湖南長沙走馬樓出土　竹簡

22

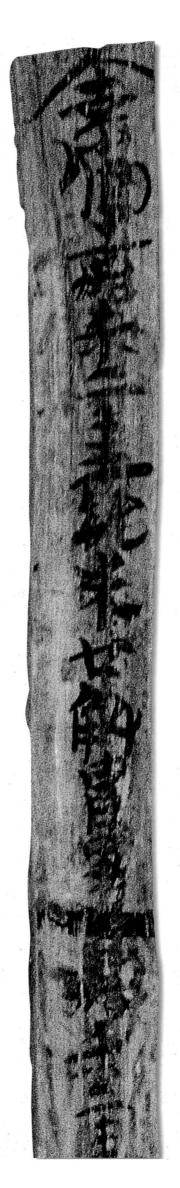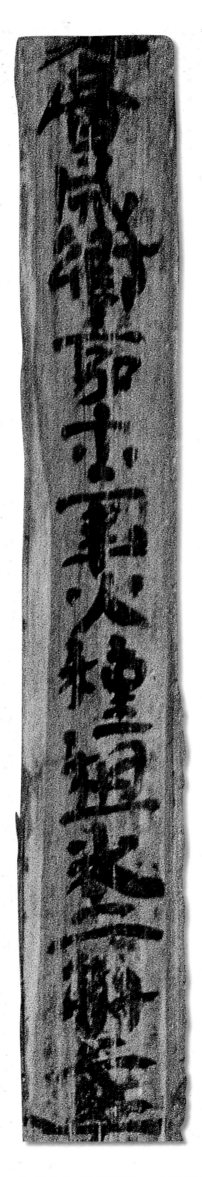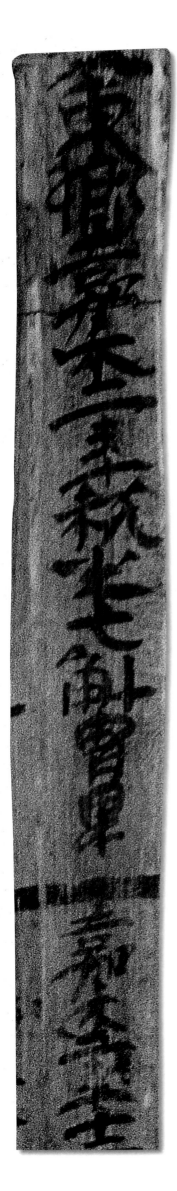

租税米入領付受簿　（局部）

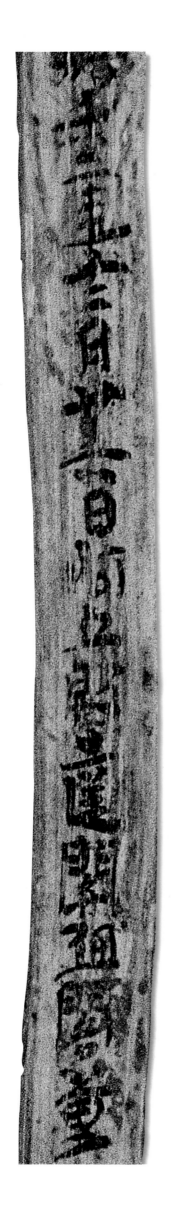
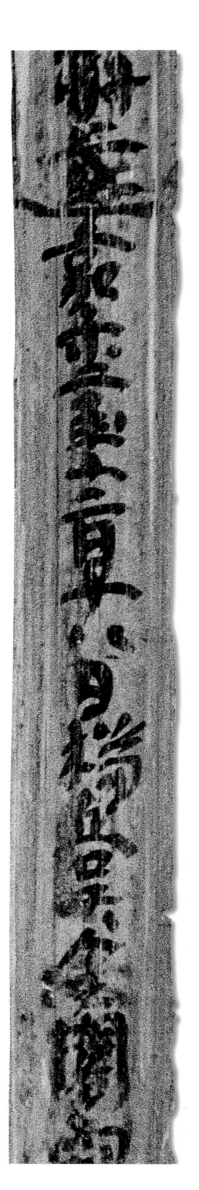
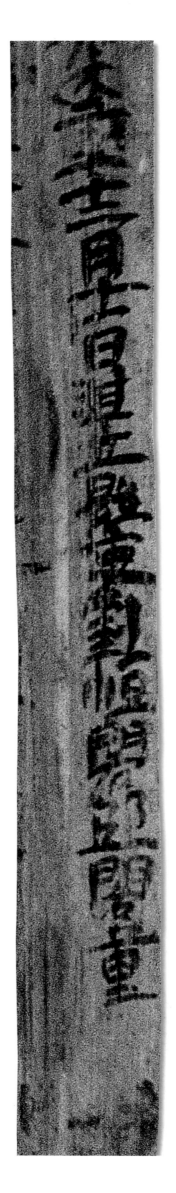

吏民入租税米付受簿　（局部）

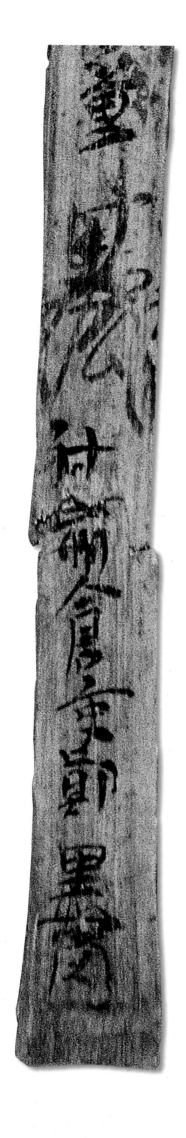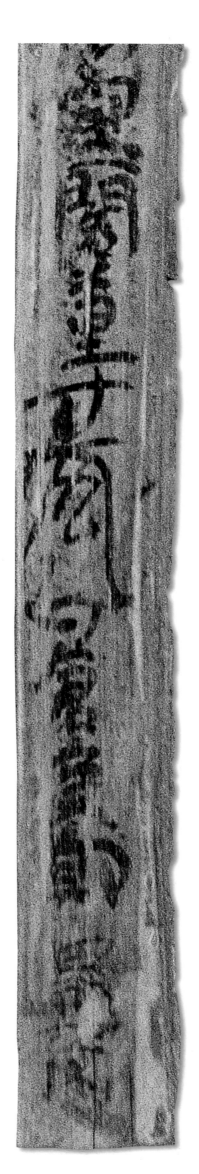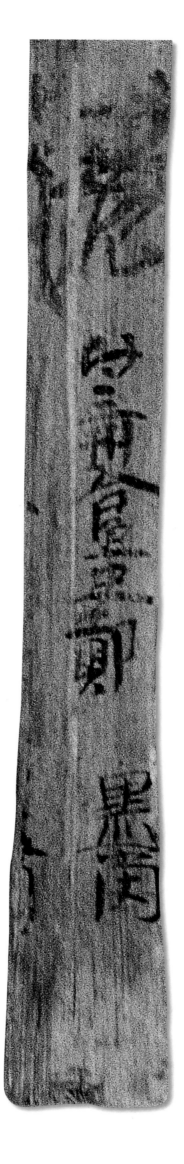

吏民入租税米付受簿 （局部）

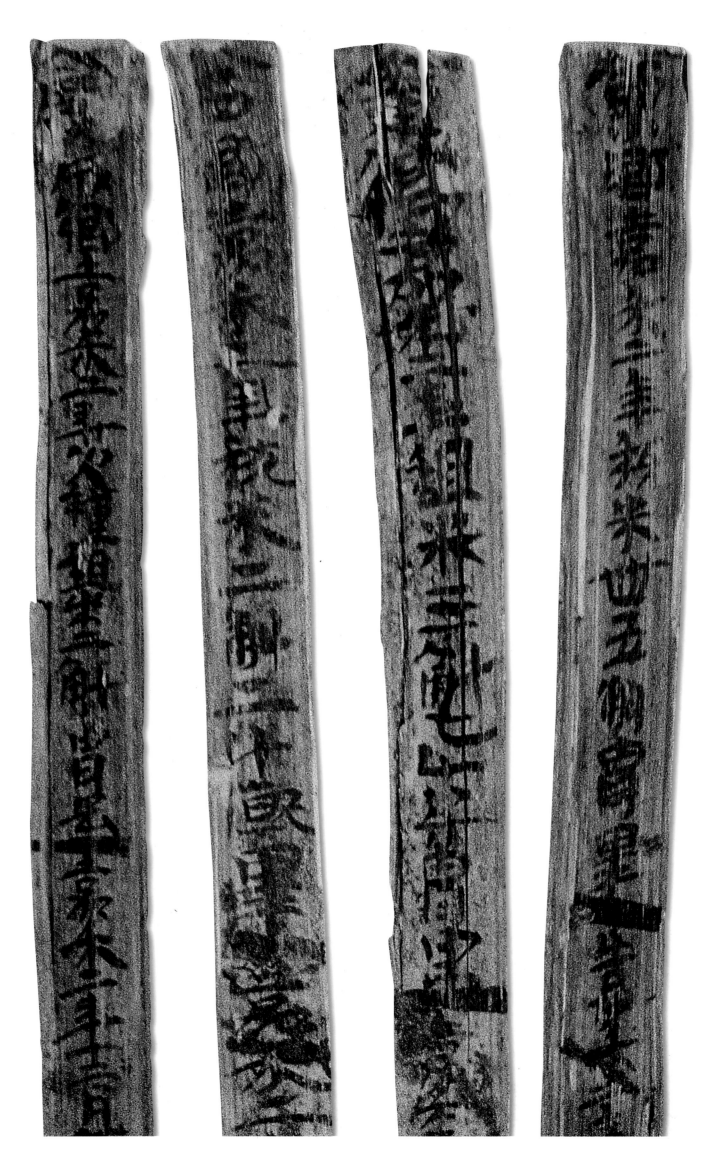

吏民入租税米付受簿　（局部）

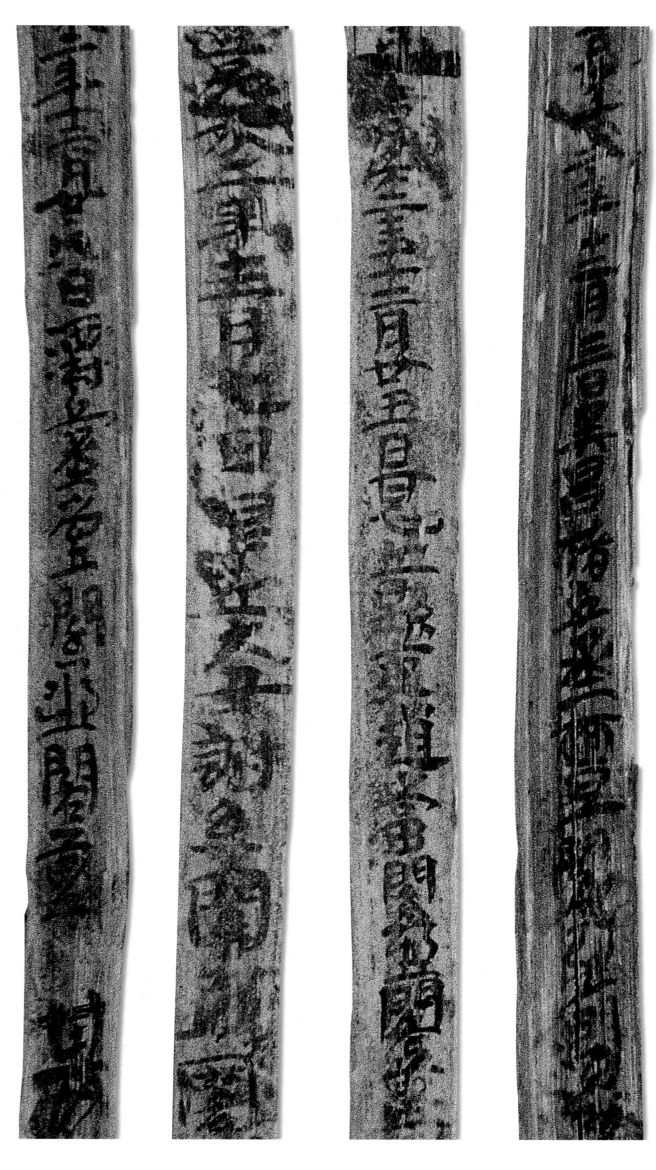

吏民入租税米付受簿　（局部）

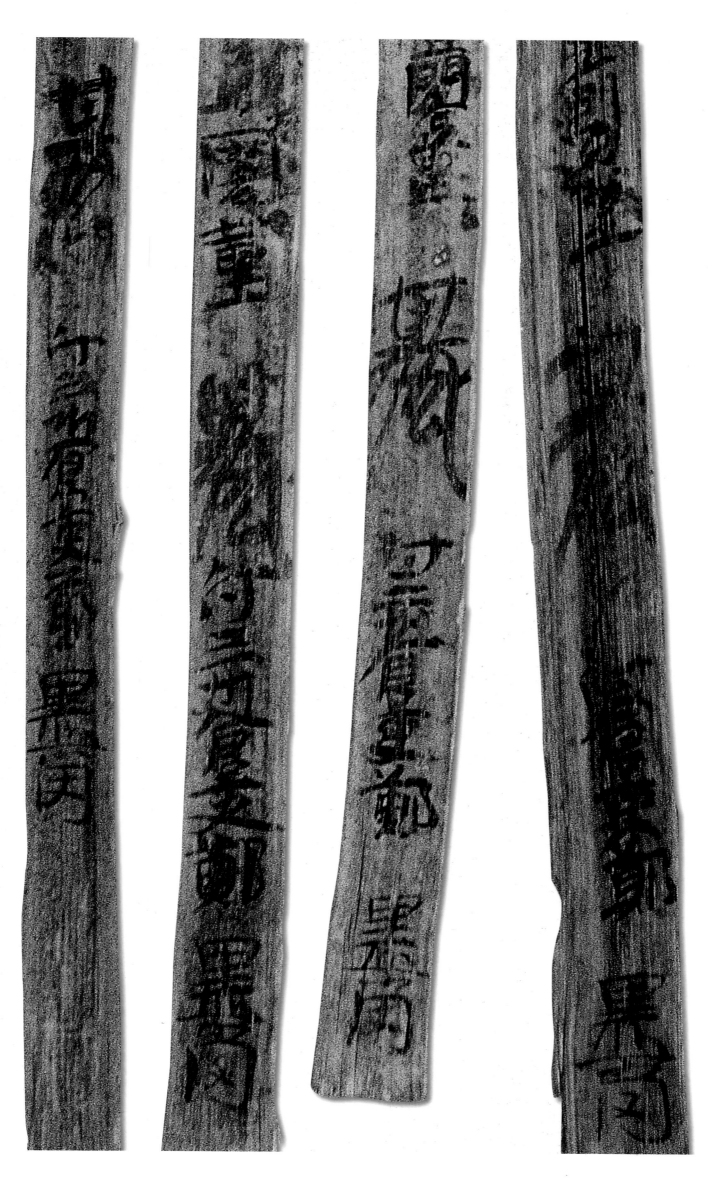

吏民入租税米付受簿　（局部）

録事掾潘琬死罪白關啓應戶曹召坐大男許迪見督軍支辞言不
□食所領鹽賈米一百一十二斛六斗八升郡曹啓府君執鞭核事掾
陳曠一百杖琬卅勅令更五毒考迪請勅曠及主者掾石彭考實
迪務得事實琬死罪死罪
然考人尚如官法不得妄加妻痛
五月七日壬申　白

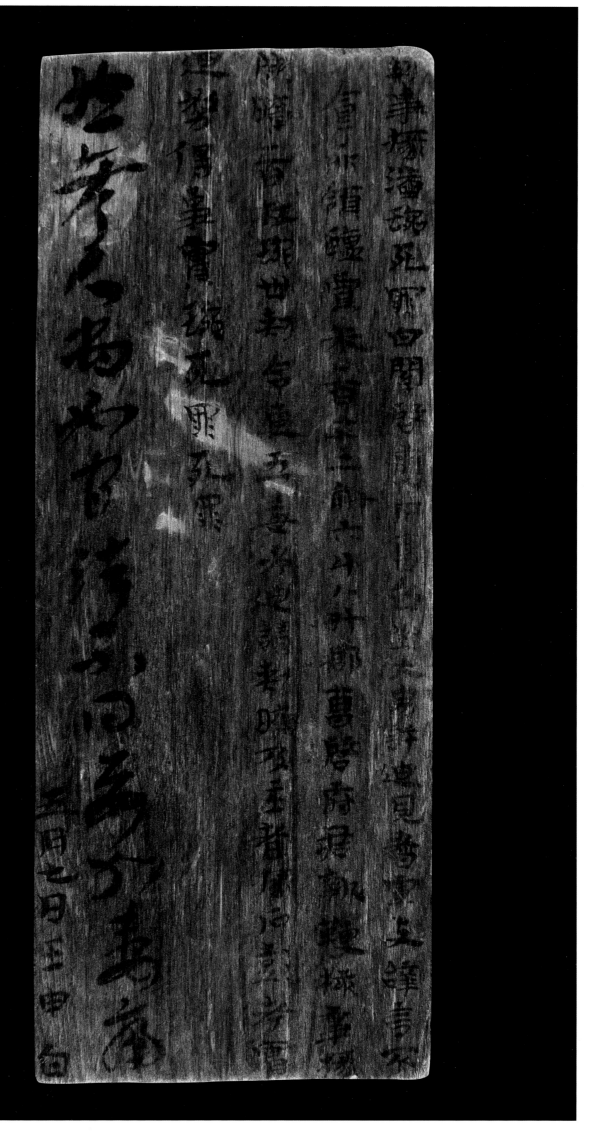

三國　吳·許迪割米考實書
湖南長沙走馬樓出土　木牘

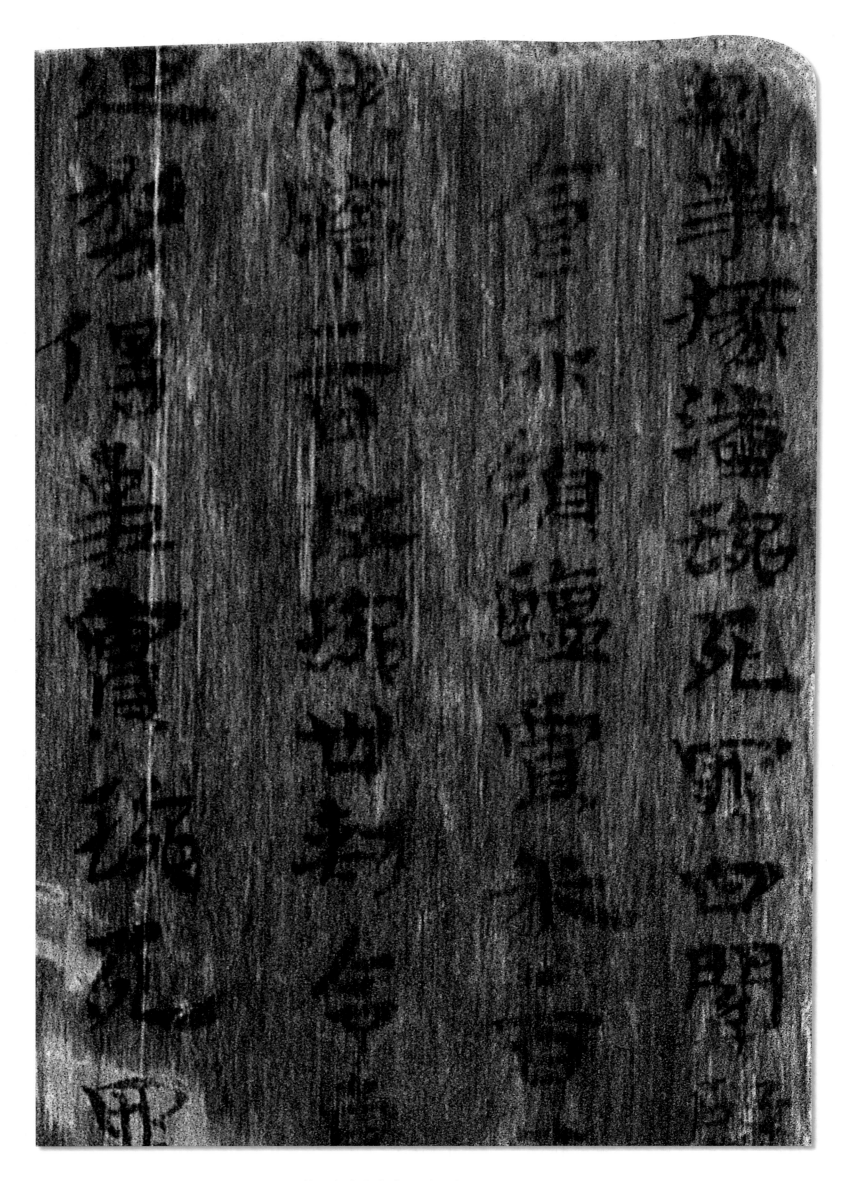

許迪割米考實書　（局部）

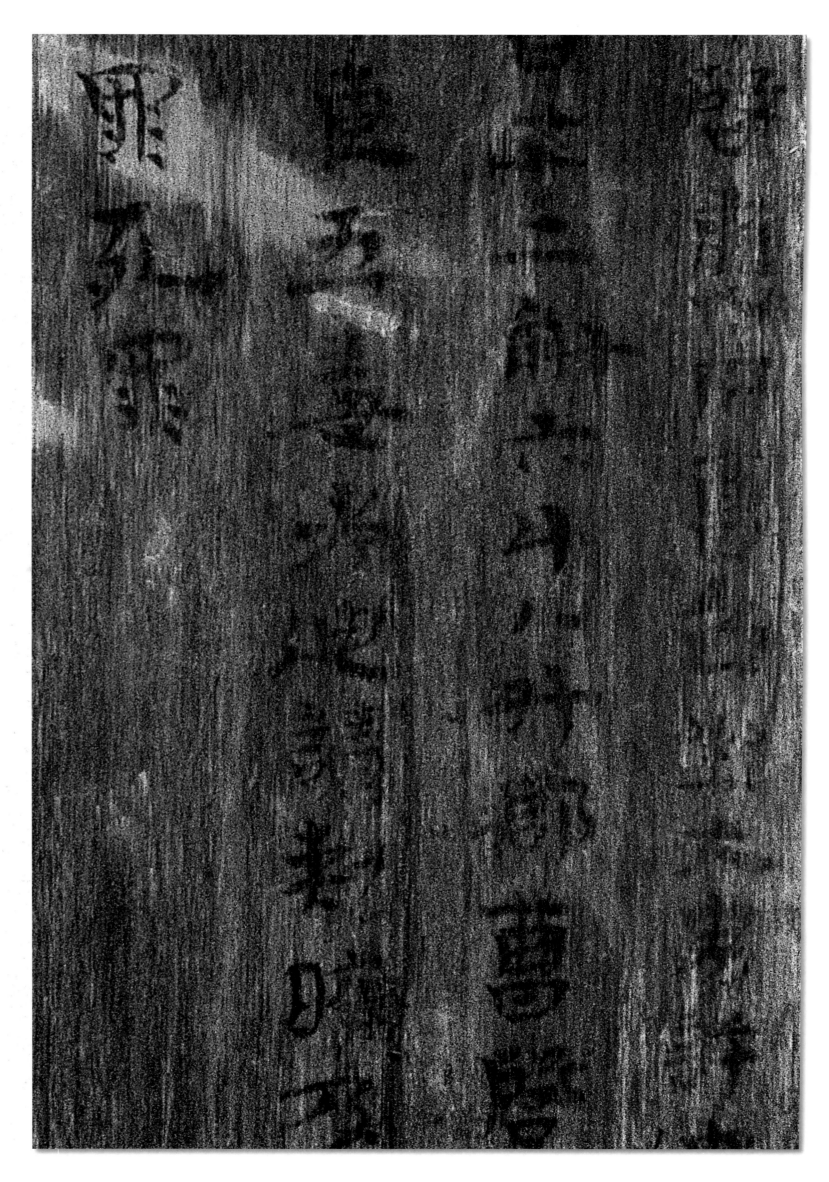

許迪割米考實書　　（局部）

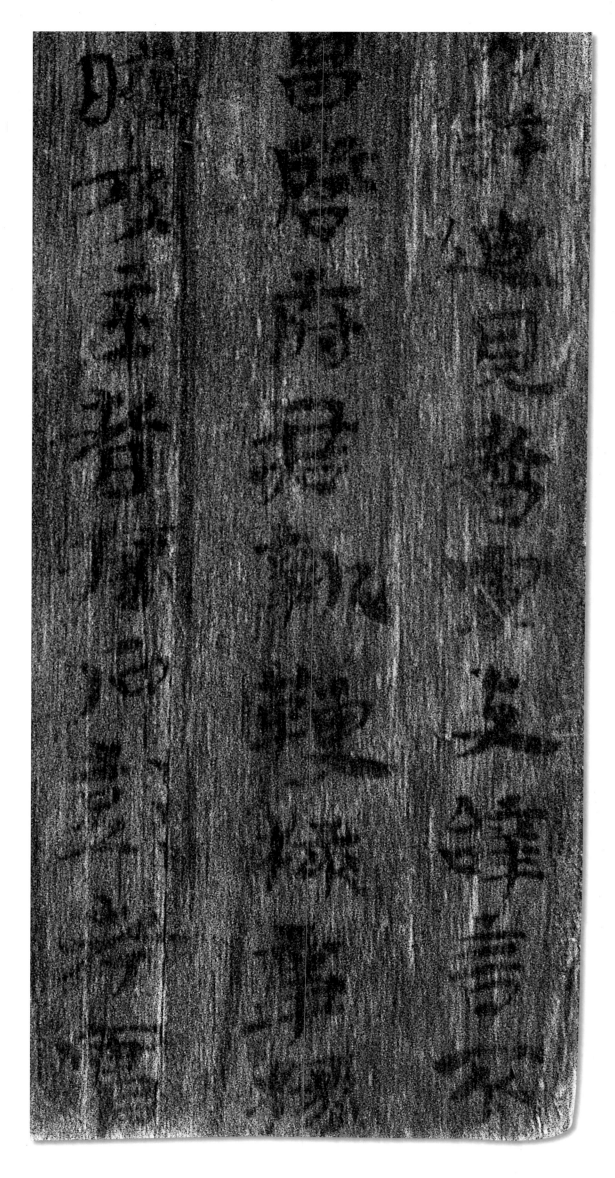

許迪割米考實書　（局部）